自测本

日期_____ 用时_____

左点	`					
右点	小					
长横	下					
短横	十					
垂露竖	土					
自主练习	书					

001

行楷常用字·单字突破

XINGKAI CHANGYONGZI DANZI TUPO

日期_____　　　用时_____

悬针竖	丨									
短撇	申									
竖撇	重									
正捺	归									
反捺	复									
自主练习	依									

自测本

日期_____ 　　　用时_____

长提	丶								
	习								
竖提	ㄥ								
	长								
横钩	乛								
	罕								
竖钩	亅								
	水								
横折	𬸚								
	且								
自主练习									

003

行楷常用字·单字突破

XINGKAI CHANGYONGZI DANZI TUPO

日期_____ 用时_____

竖折	乚 老								
横折钩	丁 雨								
竖弯钩	乚 无								
卧钩	乀 悠								
斜钩	乀 纸								
自主练习									

004

自测本

日期_____ 用时_____

横连点	一 心								
纵连点	＼ 寒								
两连横	二 生								
两连竖	丨 则								
2字符	～ 昨								
自主练习									

005

行楷常用字·单字突破
XING KAI CHANG YONG ZI

日期_____ 用时_____

3字符	⺀								
	月								
正线结	又								
	改								
土线结	土								
	任								
回折撇	⺁								
	种								
曲折符	⺅								
	负								
自主练习									

自测本

日期_____　　　　用时_____

两点水	冫冷								
三点水	氵波								
言字旁	讠谁								
绞丝旁	纟红								
单人旁	亻伊								
自主练习									

007

行楷常用字·单字突破

XINGKAI CHANGYONGZI DANZI TUPO

日期_____　　　　用时_____

双人旁	彳 行								
竖心旁	忄 惊								
衣字旁	衤 襟								
虫字旁	虫 蝶								
足字旁	𧾷 路								
自主练习									

008

自测本

日期_____　　　　用时_____

火字旁	火							
	烟							
耳字旁	耳							
	聊							
目字旁	目							
	眼							
贝字旁	贝							
	赠							
口字旁	口							
	呢							
自主练习								

009

行楷常用字·单字突破

XINGKAI CHANGYONGZI DANZI TUPO

日期_____ 用时_____

日字旁 日暖								
牛字旁 牛物								
女字旁 女娓								
马字旁 马驿								
木字旁 木桥								
自主练习								

自测本

日期_____　　　　用时_____

反犬旁	犭 独									
禾木旁	禾 种									
王字旁	王 理									
月字旁	月 胭									
酉字旁	酉 醉									
自主练习										

011

行楷常用字·单字突破
XINGKAI CHANGYONGZI DANZI TUPO

日期_____ 用时_____

提土旁	土塘						
矢字旁	矢知						
金字旁	金锦						
三撇儿	彡彩						
立刀旁	刂别						
自主练习							

自测本

日期_____ 用时_____

单耳刀	卩 却								
反文旁	攵 放								
双耳旁	阝 陪								
宝盖头	宀 寂								
穴宝盖	穴 空								
自主练习									

013

行楷常用字·单字突破

XINGKAI CHANGYONGZI DANZI TUPO

日期＿＿＿＿＿＿＿＿＿　　　用时＿＿＿＿＿＿＿＿＿

草字头	头 落								
雨字头	雨 零								
羽字头	羽 翠								
心字底	心 忽								
爪字头	爪 觅								
自主练习									

自测本

日期_____ 用时_____

山字头	山
	崔
竹字头	灬
	笺
兰字头	⺍
	兼
京字头	亠
	恋
春字头	夫
	春
自主练习	

015

行楷常用字·单字突破

XINGKAI CHANGYONGZI DANZI TUPO

日期_____ 用时_____

广字头	广	底							
走字底	走	越							
走之底	之	逸							
国字框	口	国							
凶字框	凵	画							
自主练习									

留、下、你、的、笔、迹

　　练字过程中及时检验练字效果，不仅能让我们改正不良的书写习惯，还能帮助我们树立信心。那么，在开始练字之前，请你先按照自己的书写习惯，将下面这段话抄录在横线格中。

莫听穿林打叶声，何妨吟啸且徐行。竹杖芒鞋轻胜马，谁怕？一蓑烟雨任平生。

　　练字一段时间后，把上面这段话重新写一遍，并跟之前写的字进行对比，看看是不是有进步，哪些方面有进步。

巍巍交大　百年书香
www.jiaodapress.com.cn
bookinfo@sjtu.edu.cn

图书策划：华夏万卷
装帧设计：华夏万卷
责任编辑：郑月林　赵　卿

笔墨华夏
万卷千里

绿色印刷产品

关注"华夏万卷"
获取更多学习资源

华夏万卷
让人人写好字

建议上架：文教类
ISBN 978-7-313-21225-2

9 787313 212252 >
全套定价：48.00元

华夏万卷
让人人写好字

行楷常用字·单字突破

漂亮行楷的快写技巧

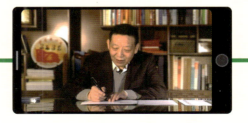

吴玉生 书　华夏万卷 编

扫二维码看书写视频

从独体字到合体字，轻松突破行楷快写技巧

②

行楷常用字·单字突破 | 从独体字到合体字，轻松突破行楷快写技巧

使用说明

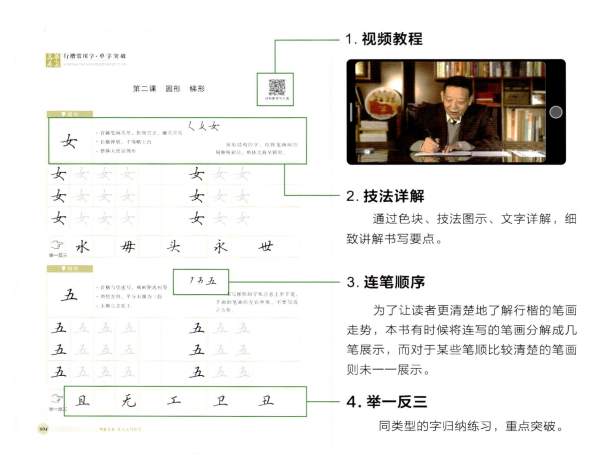

1. 视频教程

2. 技法详解

通过色块、技法图示、文字详解，细致讲解书写要点。

3. 连笔顺序

为了让读者更清楚地了解行楷的笔画走势，本书有时候将连写的笔画分解成几笔展示，而对于某些笔顺比较清楚的笔画则未一一展示。

4. 举一反三

同类型的字归纳练习，重点突破。

三种练习方式

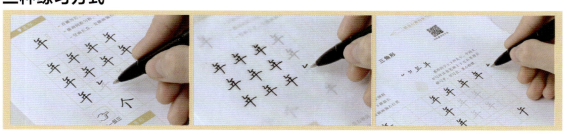

在灰字上描写　　　　　用透明纸摹写　　　　　在空白格中临写